INVENTAIRE
V 29078

LE SALON

DE 1865

LE SALON DE 1865

C'est une longue tâche qu'un compte-rendu du Salon. Abordons-le sans préambule, sans réflexions générales ; décrivons simplement, en les appréciant, les œuvres qui nous semblent dignes d'une attention particulière. Notre unique classification sera celle des genres, du moins autant qu'elle est possible.

La peinture décorative vous attend à l'entrée du même Salon. Au haut du grand escalier, une reproduction en terre cuite de la *Galathée* de Raphaël par M. Balze ; sur la paroi faisant face à la porte, *l'Ave Picardia nutrix* de M. Puveis de Chavannes. Destinée au musée d'Amiens et présentée par une disposition simulée au

milieu de l'architecture qui l'encadrera, cette toile ou cette fresque (comment l'appeler?) se divise en deux grands panneaux, représentant les diverses scènes poétisées de la vie agricole et industrielle de la Picardie. L'aspect est un peu vide et froid ; à travers ces groupes de fileuses, de presseurs de pommes, de bergers, de baigneuses, au milieu de ces eaux et de ces rares arbres, de trop larges espaces restent dépeuplés, et les tons gris ou bleuâtres donnent à l'œil la sensation d'une fresque vieillie. Il n'y en a pas moins là de nobles aspirations, un travail sincère et sérieux, des qualités attachantes. Les groupes sont bien distribués, les mouvements souvent heureux, le sentiment poétique se révèle, mais le coloris est léger, l'exécution manque de netteté, et trop souvent l'idée n'est qu'indiquée.

Sans trop insister sur les critiques, tenons compte à M. Puvis de Chavannes de l'élévation même du genre qu'il a choisi et des mérites qu'il y déploie.

Les Dieux s'en vont! la peinture religieuse se meurt, tous les salons en apportent succes-

sivement la triste preuve, et celui-ci plus que les autres peut-être. Les inspirations et les talents de cet ordre disparaissent-ils avec l'universelle foi ? Qui est coupable du monde ou des artistes ? La peinture murale n'a-t-elle pas retenu le peu qui reste de vrais talents et de beaux travaux en ce genre, pour ne laisser à la toile que des œuvres secondaires ? Grandes questions qui ne sauraient être même effleurées ici. Reste le résultat, et il est triste. La peinture religieuse ne compte au salon de 1865 que des tableaux très-peu nombreux, et, sauf de rares exceptions, ces tableaux sont d'une médiocrité désespérante. Un convenu glacé, une sorte de formalisme aussi étroit que stérile, voilà les défauts qui tuent un genre si grand dans le passé, aujourd'hui si tristement languissant.

Citons donc les heureuses exceptions. M. Delaunay, d'abord, dont la *Communion des Apôtres*, très-vivement discutée, n'en est pas moins à notre avis un remarquable ouvrage. Au milieu des disciples et près d'une table, le Christ se baisse pour donner la communion

à saint Pierre; autour de ces deux personnages principaux des groupes prosternés, aux derniers plans la ville.

C'est académique et d'aspect un peu froid et sombre, mais il y a de belles choses et de sérieuses qualités. La figure du Christ est belle et noble, l'agencement est heureux et les draperies tombent harmonieusement.

M. Timbal, déjà connu par des décorations de Saint-Sulpice, nous offre *la Présentation au Temple,* où l'on sent encore l'influence de la peinture murale. Sur une grande architecture se détachent des groupes d'un aspect un peu sculptural : Marie devant le grand-prêtre assis, sainte Anne la lui présentant, saint Joachim, quelques personnages, des lévites derrière le siége sacerdotal. La gamme des couleurs est harmonieuse, les groupes sont bien distribués, le faire est consciencieux, l'ensemble pourtant est d'un calme approchant de la froideur.

Le Christ au mont des Oliviers, de M. Colin, et *le Christ descendu de la Croix,* de M. Grellet, méritent aussi une mention. Ce

sont des études sérieuses, soignées : l'une, la première, visant à une originalité excessive peut-être en de pareils sujets, l'autre, trop empreinte de réminiscence, défaut pardonnable dans une scène si souvent traitée.

Nommons le *Saint Paul à Athènes*, de M. Magaut, *le Christ bénissant les enfants*, de M. Laville, agréable composition tombant un peu dans le genre; enfin, quelques sujets bibliques de valeurs diverses mais réelles; *le Lévite d'Éphraïm*, par M. Thirion ; *Ruth et Booz*, de M. Magy.

Faut-il vraiment placer parmi les tableaux de peinture religieuse *le Saint Sébastien* de M. Ribot ? J'en doute fort pour ma part, malgré son sujet et son titre, et voilà pourquoi je le nomme après tous. Cet homme étendu nu, blessé, saignant, pantelant, à côté de deux femmes qui le pansent, cette réalité violente, rendue avec crudité, cette peinture supérieurement exécutée et d'un effet puissant, sont destinés à un musée, à un atelier, à un hôpital, à un salon d'amateur, à tout ce que l'on voudra plutôt qu'à une église.

La roche Tarpéienne n'est pas loin du Capitole : M. Moreau en fait l'amère expérience et expie avec excès, cette année, son éclatant succès du Salon dernier. A un engoûment excessif, succède un dénigrement outré. *Jason, le jeune Homme et la Mort* ne sont évidemment pas des réussites. Un parti pris d'archaïsme et de procédé, un dessin presque sec à force d'être arrêté, et cependant d'une pureté contestable, des draperies très-étudiées, un grand soin et de très-habiles combinaisons de détail, beaucoup d'entrain et de précision dans certaines parties, quelquefois de l'ensemble et de l'harmonie à un haut degré ; au-dessus de ce singulier mélange de défauts et de qualités, de grandes aspirations, l'amour de l'art, des doctrines très-arrêtées, un travail évident mais faussé dans sa direction : voilà ce qui ressort des deux tableaux de M. Moreau, presque impossibles à décrire tant il y faudrait d'espace. Nous aimons mieux rester sur cette appréciation générale et lui donner rendez-vous pour l'an prochain.

Par le choix du sujet comme par l'impor-

tance de l'œuvre, toute une pléiade de peintres doit être rapprochée de celui-ci.

MM. Bin et Duveau ont tous deux abordé *la Délivrance d'Andromède,* mais ils l'ont très-différemment conçue. Dans la composition du premier, Andromède est encore enchaînée, le monstre va la dévorer. D'un retour plein de hardiesse, Persée, que son impétuosité avait lancé en avant, revient sur le monstre. Raccourci risqué, mais dans le corps d'Andromède belle étude de nu; trop d'audace peut-être, mais de l'entrain, une manière à soi d'interpréter les sujets mythologiques et un effet agréable malgré la crudité de la couleur. Chez M. Duveau, le monstre est déjà immolé, Andromède s'appuye d'un bras sur Persée qui détache sur l'autre les derniers liens. Certaines parties sont d'une heureuse invention et remarquablement peintes, mais l'impression générale tient plutôt du genre que du grand style, dans une composition où tout devait être simple, large, élevé.

C'est de la délicieuse pastorale de Longus que M. Amaury-Duval a tiré le sujet d'un

délicieux tableau. Il semble s'être inspiré de la naïve traduction de notre vieil Amyot : « Or « était-il lors environ le commencement du « printemps que toutes fleurs sont en vi- « gueur, etc. » Daphnis apporte à Chloé un nid où deux petits sont nouvellement éclos. La jeune fille est debout; une robe de couleur dorée couvre le bas de son corps et en laisse deviner les contours délicats. Des fleurs, des herbes nouvelles émaillent la terre dont un fonds de rochers fait valoir les verdures; c'est la plus charmante des idylles.

L'antiquité a inspiré aussi M. Félix Bonnat. Le peintre de *Pasqua Maria* expose *Antigone guidant OEdipe*, sujet classique s'il en fût, interprété par un sentiment essentiellement moderne, choix sérieux dont il faut louer l'auteur plus désireux de se retremper dans une étude austère que d'obtenir le succès qui ne manque jamais aux travaux plus faciles. Ce n'est pas que tout soit réussi; l'agencement du groupe principal n'est pas heureux, l'OEdipe a une certaine lourdeur, mais en somme, comme

tout ce que produit le pinceau de M. Bonnat, l'œuvre est d'une valeur réelle.

Nombreux sont les artistes qui ont marché dans la même voie et méritent à des degrés divers les mêmes éloges et les mêmes critiques. M. Mottez, plus spécialement voué à la décoration religieuse, expose une *Médée se préparant à égorger ses enfants,* peinture forte et étudiée dont l'aspect ne nous paraît pas complètement satisfaisant. M. Lenepveu a choisi *Hylas entraîné par les nymphes,* composition plus savante qu'agréable. M. Baudry, l'auteur de *la Vénus* un peu trop vantée d'il y a deux ans, envoie de Rome *une Diane au bain.* La déesse nue, et prête à se plonger dans la source, menace l'Amour d'un javelot. Donnée vulgaire, dessin assez faible, coloris incorrect, de bonnes choses pourtant; nous aimons mieux *la Vénus* grêle, mais élégante, de M. Faure.

L'Amour vainqueur, de M. Mazerolle; *l'Amour et Psyché,* de M. Meynier; *l'Enlèvement d'Amymone,* de M. Giacomoti, étude accadémique sérieuse; *le Sommeil de Vénus,* de M. Girard, tableau facile, et habile surtout dans les

accessoires : la jolie *Léda,* de M. Saint-Pierre; *l'Enfance de Jupiter*, de M. Baron, qui témoigne de grands efforts et d'un sérieux travail : *l'Enlèvement d'Europe*, de M. Schutzenberger; *l'Enfance de Bacchus*, de M. Ranvier, jolie toile affectée, nous ont encore frappé parmi les emprunts fait à la mythologie.

Après les tableaux de style, les tableaux d'histoire. Soit engoûment du public, qui ne veut plus que du genre, soit timidité des artistes, peu empressés de se mesurer avec les difficultés des grandes toiles, les tableaux d'histoire ne sont pas très-nombreux, et, aveu humiliant pour notre patriotisme! les étrangers sont venus nous vaincre chez nous sur ce terrain.

En effet, MM. Matejko, un Lithuanien, Alma-Tadema, Gisbert, Espagnol je crois, fixent tout d'abord les regards.

Le premier nous fait assister à une scène de l'histoire de Pologne. Skarga, jésuite éminent par le savoir et l'éloquence, le premier orateur sacré de la Pologne au xviie siècle prêche devant la diète de Cracovie. D'un geste ample, énergique et naturel, il accentue encore sa

puissante parole. Devant, lui et comme pour faire opposition à son sévère costume, un cardinal, un dignitaire ecclésiastique, le roi Sigismond, une princesse, je ne sais quel personnage vêtu de jaune, puis bien d'autres. L'ensemble est soigneusement dessiné, agencé habilement, exécuté avec une hardiesse extraordinaire. Il y a des imperfections sans doute, mais de celles que la jeunesse excuse; trop d'effets éparpillés, des groupes et pas d'unité, une distribution vicieuse de la lumière, un coloris général violacé; avec tout cela une grande intelligence de composition, et une rare vigueur. Que M. Matejko travaille et il atteindra les maîtres du genre.

C'est par des mérites et des défauts tout différents que se classe *le Débarquement des Puritains*, de M. Gisbert. La couleur en est sobre et appropriée au sujet; les groupes particuliers sont savamment ordonnés, la composition générale est un peu décousue, et l'exécution pourrait être plus distinguée. Mais le tableau émeut par les expressions vraies de la fermeté, du sérieux, de la ferveur.

Ce ministre, ces hommes au costume sombre, au maintien viril, recueilli ou enthousiaste, ces femmes même et cette jeune fille sont bien les nobles persécutés qui ont fui leur pays pour leur foi, et fondèrent dans les déserts du nouveau monde la grande république des Etats-Unis.

M. Alma-Tadema a choisi *la Mort de l'évêque Prétextat sous les yeux de Frédégonde*. Le sentiment de la réalité historique, l'intelligence du temps, l'instinct de la couleur locale, suivant le mot consacré, éclatent jusque dans les derniers détails de cette toile: figures, expressions, bijoux, armures, ameublements, tout est de la dernière fidélité. L'esprit de ces époques reculées est devenu pour un moment celui de l'artiste; la scène a dû se passer comme il l'a dépeinte: c'est d'un grand caractère, presque d'un grand style.

Une sorte de contraste, fondé (qu'on nous pardonne l'idée paradoxale mais juste) sur une sorte de ressemblance, rapproche l'un de l'autre l'immense *Forum* de M. Court et *l'Initiation aux mystères d'Isis*, de M. Leroux; ce

sont des études de mœurs et d'architecture antiques, deux *restitutions* servant de cadres à deux scènes historiques. La première, presque colossale et admirable de patience, de soin, de détails devinés ou retrouvés sur les traces de l'archéologie moderne, embrassant des scènes multiples, un martyre, une consultation d'oracles ou d'auspices, un orateur haranguant du haut de la tribune; la seconde, de dimensions réduites, bornée à une seule action mais fine, légère, fidèle, profondément imprégnée du sentiment de l'antiquité.

Avec *la Mort de la princesse de Lamballe*, œuvre sérieuse d'un jeune talent plein de promesse, M. Firmin Girard, nous voici aux jours les plus sanglants de la Révolution; et, pour compléter cette revue des siècles, M. Laugée nous montre, dans une des bonnes toiles du salon, *la Sœur de Saint-Louis lavant les pieds des pauvres*, pendant que le tableau un peu sombre de M. Feyen-Perrin nous fait assister *à la Découverte du cadavre de Charles-le-Téméraire.*

La peinture officielle touche à la peinture

d'histoire, mais avec quelle ingrate infériorité !
Comment transformer sous le souffle de l'art
les données inévitables du genre, l'exactitude
littérale, la froide symétrie, les groupes rectilignes, les types malheureux ou effacés, le cadre
étroit et banal? Tenons compte de telles difficultés à M. Gérôme, qui les a conjurées, selon
la mesure du possible, dans sa *Réception des
ambassadeurs Japonais à Fontainebleau*. Il y
a mis toute sa précision, toute son habileté
de main, toute sa remarquable intuition des
physionomies; mais on ne fait pas de chefs-
d'œuvre avec une file d'hommes rampant sur
leurs coudes et des uniformes brodés. Tournons-nous plutôt vers *la Prière* de M. Gérôme,
une de ses meilleures toiles.

La peinture militaire peut aussi passer pour
une partie (et plus favorisée) de la peinture
d'histoire; Horace Vernet nous en avait révélé brillamment les ressources, même dans
les conditions moins heureuses de la stratégie et du costume modernes. Il semblait donc
que la victoire dût nous rester sur ce terrain de nos exploits et de nos goûts. Hélas !

il n'en est rien malheureusement; la palme appartient encore à un étranger, M. Adolphe Schreyer; sa *Charge de l'artillerie de la garde à Traktir* est une œuvre de maître. Tout vit et tout bondit dans cette toile embrasée du souffle dévorant de la guerre. Sursautant lourdement à travers les obstacles qu'ils broient, canons et caissons lancés au galop, cavalier blessé à mort et chancelant sur sa selle, artilleurs fouettant les attelages, officier pâle d'émotion et l'œil plein d'un feu sombre, passent devant vos yeux avec l'impétuosité de la trombe et l'énergie suprême de la force disciplinée. C'est une véritable page de la grande épopée militaire. M. Bellangé en a écrit une autre, en lançant dans le chemin creux de Waterloo cette terrible charge de cuirassiers devenue légendaire.

M. Protais, dans *Le Retour au camp*, et surtout *l'Enterrement en Crimée*; M. Armand Dumarest, dans *l'Aumônier du Régiment*, évoquent, l'un avec un talent toujours distingué, l'autre avec une simplicité qui touche, les côtés graves et tristes de la vie du soldat. M. Philip-

poteau ferme la marche avec ses toiles un peu officielles du *Siége de Puebla* et de *l'Entrée du général Forey à Mexico.*

Les portraits, cette année, encombrent moins le Salon. Le goût public est-il refroidi pour eux? Ont-ils reculé devant la concurrence de cet artiste incomplet et banal, mais commode et universel, qui se nomme la Photographie? Peu importe la cause, mais l'effet n'est pas trop regrettable. La médiocrité seule y a perdu; les œuvres distinguées ne sont pas moins nombreuses.

A tout seigneur tout honneur; parlons d'abord du *Portrait de l'Empereur* par M. Cabanel. Il n'atteint pas à notre avis celui de Flandrin, mais sa valeur n'en est pas moins incontestable. Debout, en habit de ville, culotte et bas de soie noirs, simplement décoré du cordon rouge, une main descendant sur la hanche, l'autre appuyée sur une table richement drapée et supportant la couronne et la main de justice, l'Empereur se présente de face, dans l'attitude la plus calme. L'effet est sobre et heureux, la ressemblance complète;

trop de rouge peut-être à côté de trop de noir, les tons intermédiaires manquent un peu. En somme, la toile est bonne, sans défauts, si elle est sans qualités extrêmement saillantes ; arrangement, dessin, modelé, tout est satisfaisant ; les difficultés du costume et de l'agencement ont été surmontées ou tournées avec une rare habileté.

Mais le *Portrait de madame de G...* est une œuvre bien autrement remarquable, à notre avis. Elle est peinte aussi debout, et à peu près de face, la tête légèrement penchée, les bras nus pendants réunis par les mains entrelacées, dans une pose charmante de laisser-aller, une robe de velours violet tombant à grands plis, mais sans les effets disgracieux d'aucun soutien artificiel, un ruban de même couleur dans une coiffure très-simple, une chemisette unie retenue par un double lacet violet, une rose-thé au corsage : tel est l'ensemble harmonieux de cette exquise peinture, où la beauté, l'âge, la distinction du modèle rayonnent de tout leur éclat.

M. Bouguereau a aussi un beau portrait de

femme, bien supérieure suivant nous à sa *Famille indigente*. On y remarque, sans cette exagération académique qui les dépare quelquefois, les qualités de début de ce peintre : dessin solide, agencement heureux, manière sobre et distinguée.

M. Robert-Fleury est l'auteur du *Portrait* fort remarqué de *M. Devinck*. Le modèle est assis dans son costume velours et soie noirs de président du Tribunal de commerce. L'austérité de ces teintes à deux effets et l'ampleur des plis se détachent puissamment sur un fonds rouge. Le visage est d'un beau modelé, d'une expression vivante ; la main s'appuie sur le bras du fauteuil d'un mouvement très-naturel. Le coloris est vigoureux, riche et sobre à la fois.

M. Jalabert a exposé deux beaux portraits, l'un surtout du plus heureux effet ; c'est une jeune fille avec une robe blanche agrémentée de noir ; la tête profilée est charmante sous son diadème de cheveux blonds. Rien de plus harmonieux que cette peinture doucement détachée sur un fond bleu et clair. Toutes les

grâces délicates de la jeune fille, si fugitives qu'à peine peut-on les fixer, brillent chastement sur cette toile! Citons comme contraste un très-beau *Portrait de femme en costume Maintenon*, peint par madame Henriette Brown, avec une rare fermeté de touches, et aussi *un Portrait d'écolier israélite de Tanger*. La ressemblance n'y est sans doute qu'une préoccupation fort secondaire; c'est prétexte à une libre fantaisie, traitée d'une façon très-pittoresque. Mademoiselle Colle a aussi emprunté son sujet à l'Orient: une jeune fille de Blidah, à demi étendue sur des coussins et jouant de je ne sais quel instrument; excellente par l'arrangement, l'expression et le coloris.

Que ne puis-je encore décrire ou même nommer tout ce qui le mérite? *Le comte Dzialinski*, par son habile compatriote M. Kaplinski; un charmant portrait de femme, par M. Vidal; celui de M. Lefebvre-Duruflé, en costume de sénateur, œuvre consciencieuse et magistrale de M. Gigoux; l'amiral P..., par M. Mottez; les deux délicieuses petites filles

de M. Schlésinger, dont *les Cinq Sens*, plus connus par la masse du public, ne sont certainement pas préférables à cette façon de délicate esquisse.

Nous arrivons aux peintres de genre. Leur nom est légion. C'est la partie vraiment vivante du Salon. Il faut en convenir bon gré mal gré, le genre est le vrai terrain de nos artistes contemporains, comme le goût de leur public. Tous y sont à leur aise, beaucoup y réussissent. Scènes de fantaisie, ou scènes de la vie contemporaine, petites toiles ou grands tableaux, inspiration réaliste ou souffle plus élevé, tout y trouve sa place. Parcourons sans trop de méthode et très-rapidement ce monde varié.

Voici d'abord M. Hébert. Il a mis dans son *Banc de Pierre*, et surtout dans sa *Perle noire*, belle tête italienne noyée dans la pénombre, toute la rêverie, toute la grâce délicate et presque morbide de son talent; on ne quitte pas sans un effort ce visage, et, une fois quitté, on s'en souvient.

A cette école du soleil et du midi appartien-

nent plusieurs tableaux d'un vrai mérite. *Roma* de M. Smitd, une vaste toile groupant pittoresquement, sur une place de la ville éternelle, mendiants, moines, soldats, cardinaux, gens du peuple, et gens de race, tout un monde barriolé et vivant, rendu avec verve et esprit. *La Fête à Genzano* de M. Achenbach, de proportion plus réduite mais pleine de jeux de lumière et de perspective, de personnages heureusement venus. *Un Cardinal montant en carosse*, et *l'Absolution à Saint-Pierre*, de M. Heilbuth, jolies scènes de mœurs romaines. Le *Ragazaccio* de M. Lebel, qui a deployé là beaucoup de soin, d'adresse, et obtenu un joli effet.

M. Meissonier a deux petites toiles dans ce style fin, précis, soigneux, minutieux dont il possède le secret, secret qu'il livrera à son fils, dont cette année est le début. M. Charles Meissonnier, qui a peint *l'Atelier de son Père*, marche tout à fait sur ses traces.

M. Eug. Lepoittevin et M. Boudin nous rendent les grâces un peu évaporées, les toilettes voyantes et élégamment tapageuses de nos baigneuses à la mode; il y a beaucoup de

facilité légère dans ces images piquantes et vivement enlevées. Avec *le Fruit défendu* de M. Toulmouche, nous surprenons quatre jeunes filles plongées dans les dangereuses délices de la bibliothèque réservée : l'une, perchée sur un échelle s'empare d'un livre, une autre fait le guet à la porte, les deux dernières lisent en souriant; tout cela est très-joli, très-spirituel et d'une vérité d'ajustements à rendre jalouse une couturière émérite. *La première Visite* cotoie la charge si elle n'y tombe. M. Toulmouche aura du succès, mais qu'il veille à son dessin et à sa peinture!

M. Caraud a peint *le Réveil* et *Louis XVI dans son atelier de serrurerie*, deux toiles très-bien réussies. M. Gide a envoyé *les Moines à l'étude*, scène sérieuse, calme, recueillie, qui impressionne doucement. *La Fin de la journée*, de M. Breton, ne nous révèle rien de nouveau; ce sont les mêmes types, le même faire, les mêmes qualités, et aussi les mêmes imperfections. M. Breton restera le peintre poétique et applaudi des paysans.

N'oublions pas M. Vautier, un peintre suisse,

élève de Düsseldorf, qui, dans cette reproduction de mœurs populaires, a du premier coup atteint et dépassé ses maîtres. *Courtier et Paysans dans le Wurtemberg*, est dans nos genre le meilleur tableau du Salon. Un Juif entraîne un pauvre paysan dans l'affaire qui le ruinera ; le malheureux est déjà persuadé, le vieux père se défie, la jeune femme, son enfant sur les bras, assiste, devine et prévoit tout ; son expression d'angoisse est navrante. Cette petite scène dans une salle basse de chaumière, entre quatre personnages vulgaires, arrive à force de vérité jusqu'au dernier pathétique. Ce serait la perfection du genre sans une certaine lourdeur d'exécution. Malgré leurs qualités réelles, les toiles un peu semblables de M. Brion et de M. Anker n'approchent pas de celle-ci. Quant à *la Toilette de la Mariée* et au *Retour du concours régional par un temps de brouillard*, de M. Jundt, c'est décidément du grotesque et de la caricature.

On ne peut s'étendre sur tout, et, après avoir signalé *la Cuisine*, très-vigoureusement peinte, de M. Vollon, il faut se réduire à quel-

ques noms et à beaucoup de regrets: M. Antigna et son *Jour des Rameaux*, *Le Pressoir* de M. Patrois, les tableaux de M. Luminais, ceux de MM. Adolphe Leleux, Guillemin, Charles Giraud, Fromentin, Pigal, Penguilly-L'Haridon, bien d'autres encore dont le défaut d'espace nous défend de parler. Quant à M. Courbet, avec sa *Famille Proudhon*, et aux réalistes purs, ou plutôt aux excentriques dont il semble le chef de file, mieux vaut les ignorer.

Les salons des aquarelles, des dessins, et des pastels renferment quelques œuvres vraiment remarquables.

S. A. I. Madame la princesse Mathilde a exposé deux aquarelles de toute grandeur, une *Etude de jeune fille* et une importante copie de l'élégant tableau de M. Vanuteli, qui fit une légitime sensation au dernier Salon, *une Intrigue sous le portique du palais ducal à Venise*. Au risque de passer pour flatteurs, nous leur devons pleine justice. La jeune fille, de grandeur naturelle, présentée de profil, est vêtue de blanc avec un simple ruban bleu dans ses cheveux noirs. Elle est rendue avec une fer-

meté vraiment magistrale, et l'expression pensive, un peu triste, a été saisie avec un sentiment profond et une grande finesse. Quant à la copie du tableau, c'est avec un véritable étonnement qu'on en constate l'aspect, pareil à celui d'un original peint à l'huile. On s'explique à peine comment, avec les ressources limitées, presque ingrates, des simples couleurs à l'eau, on est parvenu à obtenir des effets aussi précis, aussi puissants de transparence, de solidité et d'éclat. En décernant une de ses médailles à la princesse Mathilde, le jury a fait œuvre de véritable et de difficile justice. La récompense était depuis longtemps méritée. Mais, par un scrupule délicat, pour être sûr de décerner un prix à la grande artiste, et non pas d'offrir un hommage à la Princesse, il a attendu que le suffrage public lui eût à l'avance comme forcé la main. De tels actes honorent, et les peintres seront fiers d'une confraternité si noblement poursuivie, si gracieusement acceptée.

La petite aquarelle de M. Pollet, une étude de quelques pouces, est un vrai bijou. Lydé a été blessée par une épine qu'elle cherche à

retirer de son pied; elle se penche, en s'appuyant d'une main, dans la plus gracieuse posture; composition, tête, ensemble et parties du corps, draperies, tout est exquis dans cette œuvre aussi précieuse qu'elle est petite.

M. Tourny expose une *Bacchante jouant de la double flûte*, et un portrait du meilleur caractère. Signalons aussi deux dessins de M. Bida, le *Départ de l'Enfant prodigue*, et *Paix à cette maison*, la grande reproduction à l'aquarelle des fresques de M. Brandon à Sainte-Brigitte de Rome, une composition considérable à la pierre noire, *le Christ guérissant les malades*, de M. Bourcart, avec ses figures réussies et ses mouvements heureux.

Dans le salon des pastels, au milieu de toiles ingénieuses et délicates, portraits de femmes ou d'enfants, petites scènes d'intérieur, fantaisies agréables, l'œil est tout d'abord attiré par un tableau de dimensions inusitées dans le genre. Un titre original pour l'œuvre, un nom aristocratique pour l'auteur, piquent encore l'attention à un nouveau degré. *Le Lendemain de la Victoire!* C'est la triste com-

pensation, c'est le mélancolique revers de ces choses éblouissantes et enivrantes qui s'appellent la guerre et la gloire. Sous l'azur profond d'un soir italien, trois personnages seulement; une femme d'un type superbe et d'une admirable beauté, la tête levée au ciel, les yeux noyés de larmes, les mains jointes avec une supplication suprême, abîmée dans sa désolation; à moitié caché par elle, le cadavre étendu d'un jeune soldat envahi déjà par les lividités et les raideurs de la mort; un peu plus loin, sur le dernier plan, un vieux grenadier appuyé avec une douleur morne et accablée sur la bêche qui a creusé cette fosse où vont s'ensevelir tant de force et d'espérance; à l'entour, à travers les blés encore foulés, des armes abandonnées, un canon démonté, un poteau où l'on lit à peine en lettres demi-effacées un nom à jamais glorieux depuis hier, *Marengo* peut-être. Voilà toute cette toile pleine d'émotions!

L'exécution est digne de la pensée. La composition est heureuse, le dessin très-correct, les personnages sont bien posés, bien groupés,

leurs expressions vraies et pathétiques, tout tend fortement à l'impression d'ensemble. Le coloris est d'une vigueur, les effets sont d'une puissance qu'on n'avait pas, je crois, demandées encore au pastel. Par là surtout est remarquable cette toile vraiment en dehors et au-dessus des conditions ordinaires du genre; quelques imperfections légères, faciles à corriger par le temps et l'étude, n'enlèvent rien à sa valeur. Que mademoiselle de Keller persévère donc dans ce noble et intelligent emploi de ses loisirs! Son début est d'une véritable artiste, et des succès nouveaux viendront confirmer et grandir son premier succès.

www.ingramcontent.com/pod-product-compliance
Lightning Source LLC
Chambersburg PA
CBHW030122230526
45469CB00005B/1752